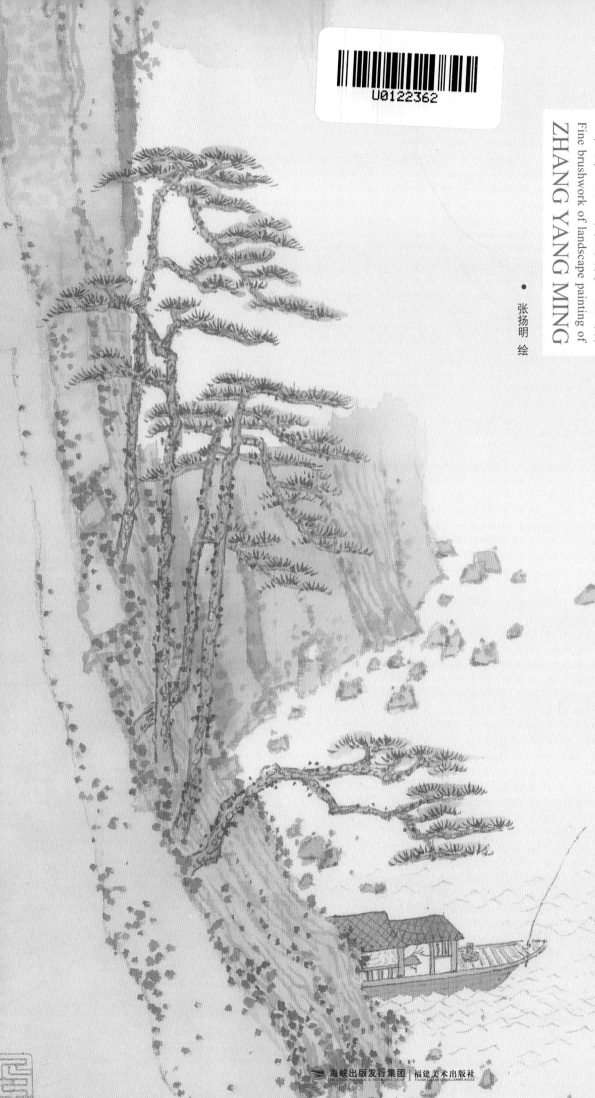

当代工笔画

唯美新视界

张扬明

工笔山水画精品集

Fine brushwork of landscape painting of
ZHANG YANG MING

· 张扬明 绘

海峡出版发行集团 福建美术出版社
FUJIAN FINE ART PUBLISHING HOUSE

张扬明

浙江东阳人，九三学社社员，毕业于中国美术学院。中国美术家协会会员，中国书法家协会会员，浙江省摄影家协会会员，浙江省书法家协会创作委员会委员，东阳书法家协会副主席、东阳美术家协会副主席。现供职于东阳市美术馆。

主要展览活动：

第五届全国青年美术作品展

第二届"重温经典"娄东（太仓）全国中国画展获优秀奖（最高奖）

多彩中国梦——中国百家金陵画展（中国画）

全国第六届工笔画大展

纪年毛泽东延安文艺讲话 60 周年全国美术作品展

全国第二届中国花鸟画展优秀奖

浙江省第六届青年美术作品展并获优秀奖（最高奖）

象外之象——当代中国画名家学术提名展

第二届美丽杭州中国画双年展

浙江省第十三届美术作品展

浙江省第十二届美术作品展

浙江省第十一届美术作品展

第四届浙江省花鸟画展获铜奖

庆祝中华人民共和国成立 50 周年浙江省美展

全国第十届书法篆刻作品展

全国首届手卷书法作品展

全国首届草书作品大展提名奖

全国第二届草书艺术大展

全国首届篆书作品展

全国第三届楹联书法展

第四届全国书法百家精品展

高恒杯全国书法艺术作品展

走进青海首届全国书法艺术作品展

全国第二届扇面书法作品展

全国第八届书法篆刻作品展

全国第四届正书展

浙江省第六届中青年书法作品展金奖

浙江省书法艺术小作品大赛获金奖

第四届浙江省青年书法选拔赛获金奖

浙江省第三届温泉杯书法大赛金奖

浙江省文化系统书法成果展金奖

沙孟海奖第八届全浙书法大展银奖

万山红遍·浙江省书法大展优秀作品奖

浙江书法 200 家优秀作品展

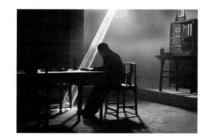

出版刊物

书画作品或文章发表于《中国文化报》《美术报》《书画艺术》《艺术中国》《中国篆刻》等报刊。出版印行《当代艺术家状态·张扬明》《东井草堂初集》。

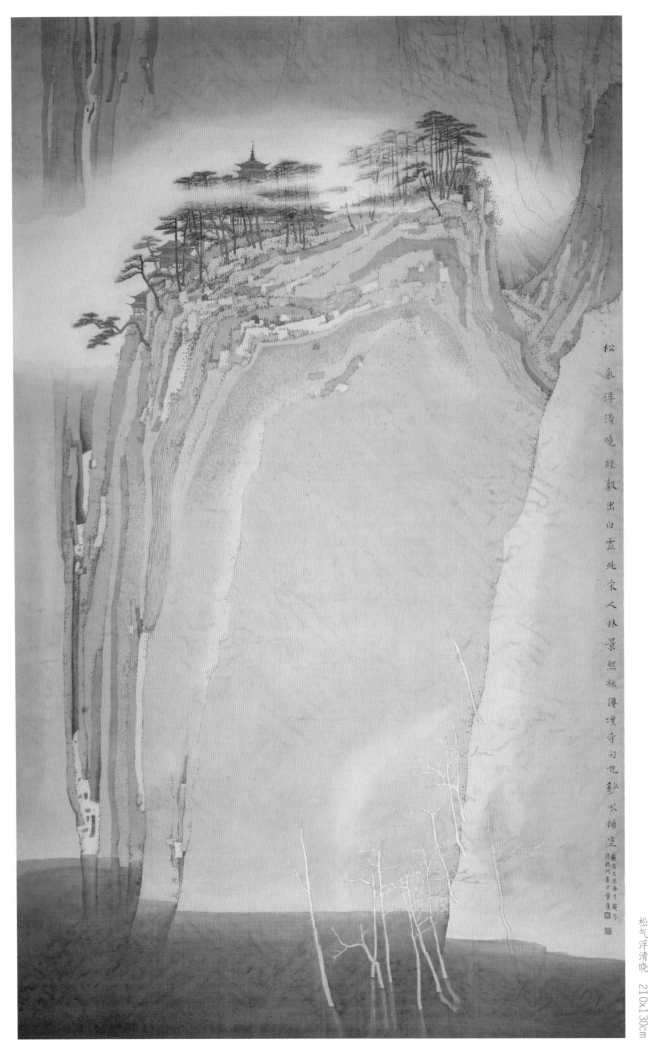

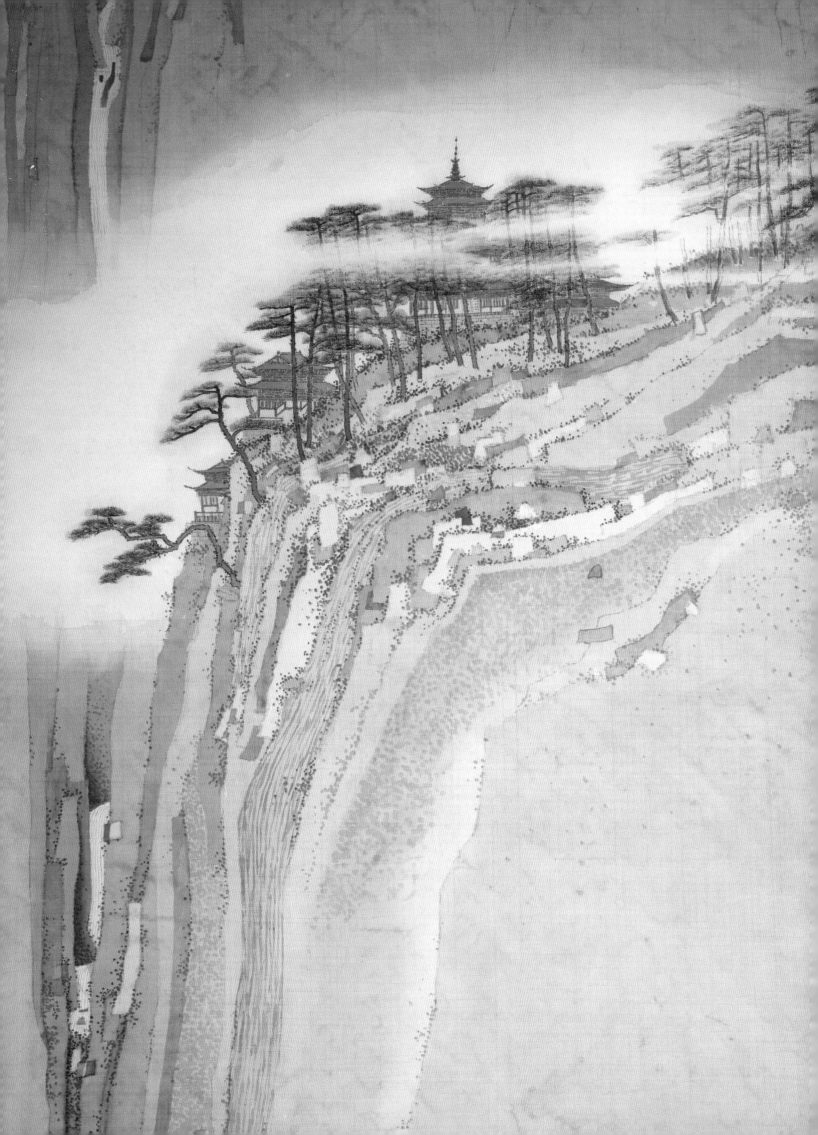

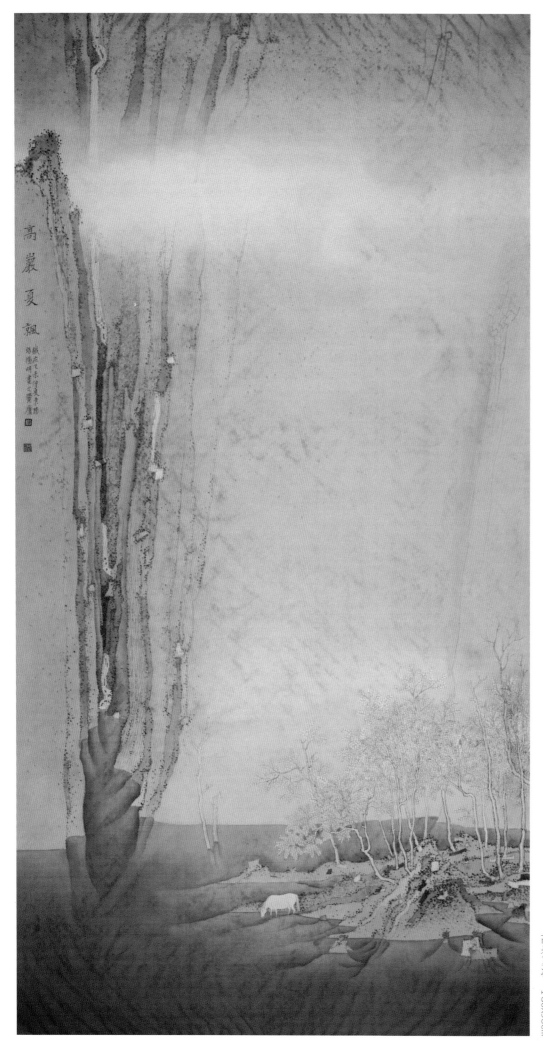

我画的山水不在人间，它是我内心的一个世外桃源。我热爱大自然，但我不是一个能够积极歌颂现实生活的乐观主义者，我们的现实充满尘埃和喧嚣，留给人类的净土已经不多。我的画里有纯净的白云，而不是雾霾；有清澈的溪涧，而不是企业排出的污水；有清新静谧的山林，而不是充满尾气和嘈杂的都市。

高岩夏凉　180x93cm

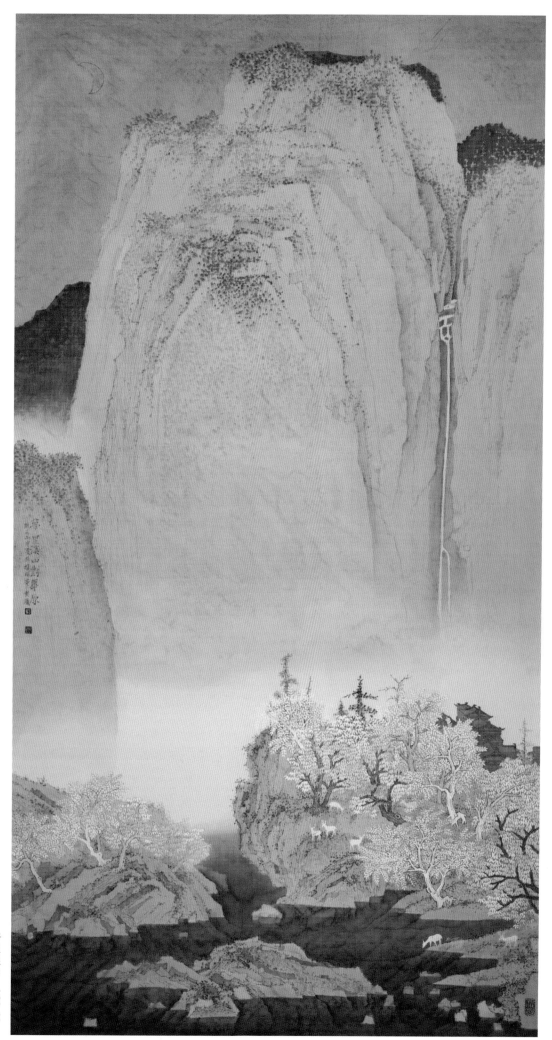

梦里溪山　180x93cm

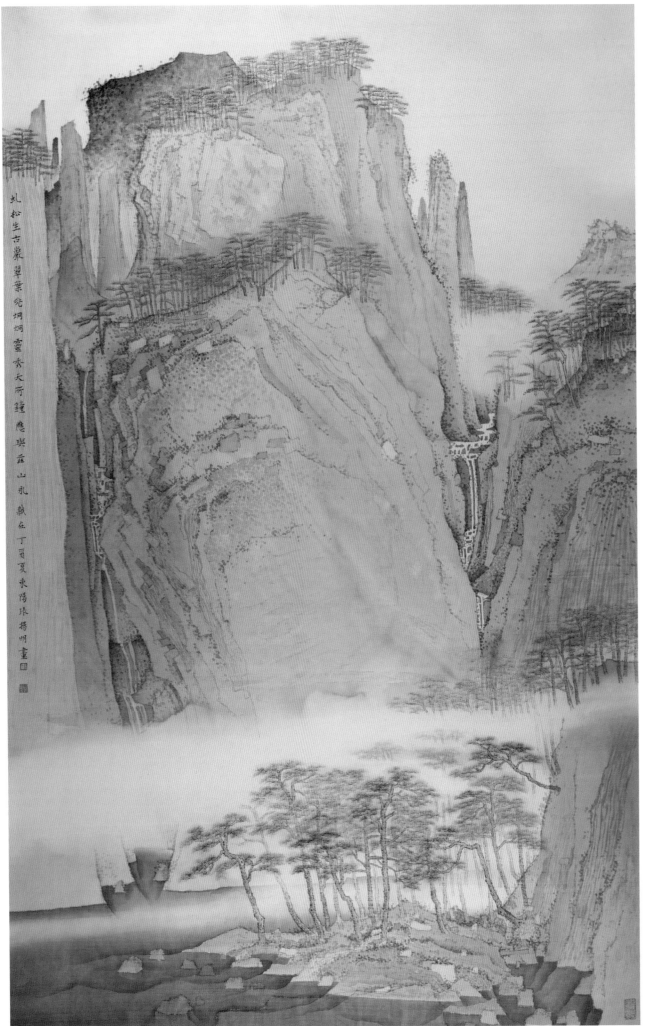

虬松生古岩翠葉纷炯炯靈秀天所鍾應與嵩山永歲在丁酉夏束陽張揚明畫

虬松生古岩　176x114cm

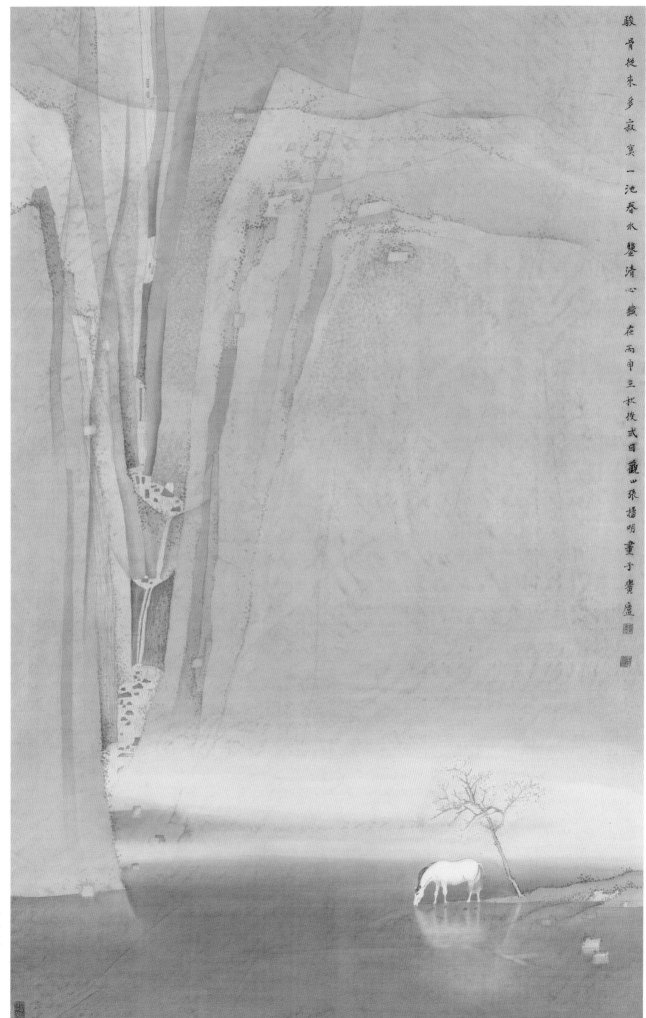

春水鉴清心　194x125cm

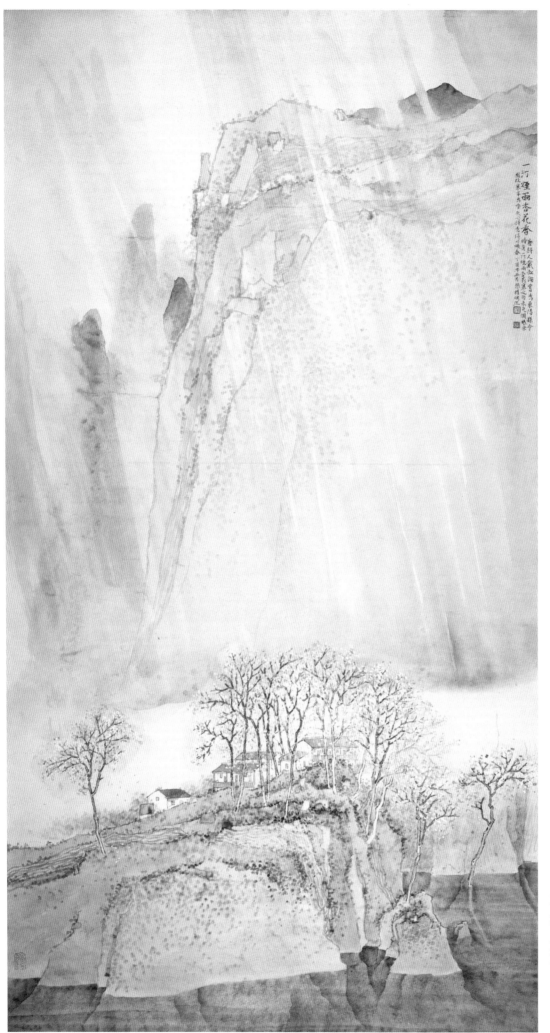

一个画家需要什么样的文艺情怀，我想就是由衷地喜欢日出日落，喜欢风霜雨雪，喜欢古人，喜欢古人的文字，喜欢收藏（这个意思和钱财无关），喜欢乡贤的文化遗存，喜欢理想化，喜欢诗性的生活追求，喜欢很多貌似和画画无关的美的事物，而不只是执着于一支笔、一张纸，执着于画成一幅画。

一汀烟雨杏花香　93×180cm

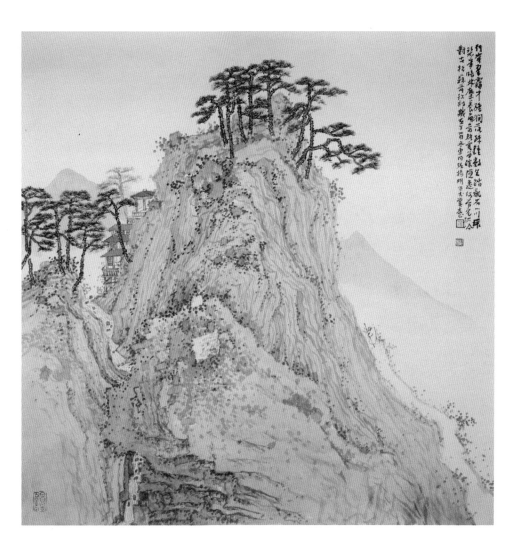

孤吟对古松　69x69cm

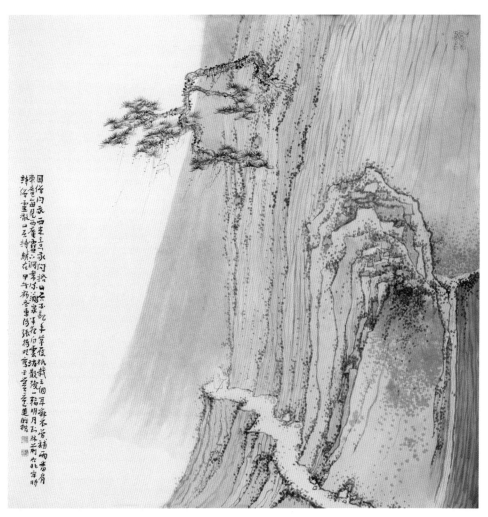

山居不记年　69x69cm

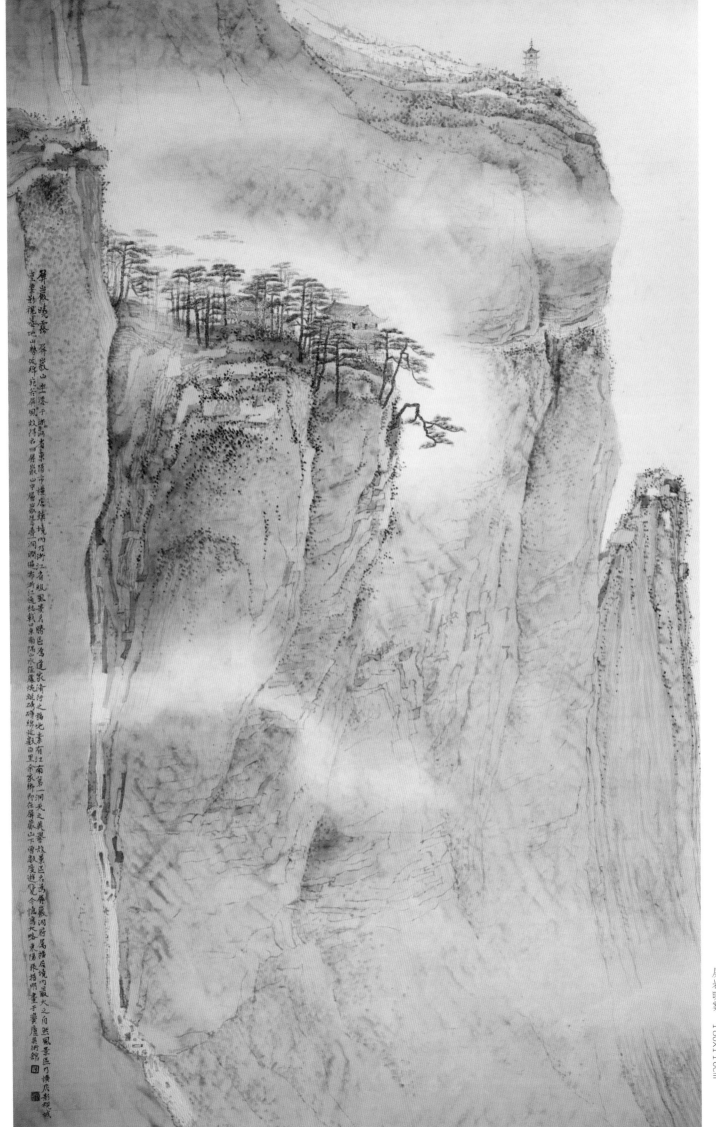

屏岩山坐落于浙江省东阳市横店镇境内乃浙江省级风景名胜区为道家南纪之孤北斗有江南第一洞天之美誉故景区内属屏岩洞府属横店境内最大之自然风景区内横店影视城重要影视基地山势陡峭绵延于屏风故得名曰屏岩山中屏岩悬空壁洞洞瀑布于江通红载东阳南水徽徽蜿蜒碲绵长数百里余家都郎在屏岩山下余数度游览今忆写大略东阳张指明壬子冬屏岩洞铭

屏岩晓雾

180x110cm

我会留意真山水中一处处的唯美元素，静卧山峦的白云、雾气弥漫的树林、暮霭沉沉的山色、树杪岩间的流瀑、清澄明净的溪涧等等，他们有时候或许不能独立成画，但我会在脑子里把他们整合，不断寻求创作的画面感，这也如我在读一首诗，一篇写景的美文时一样，也可以寻求画面感。

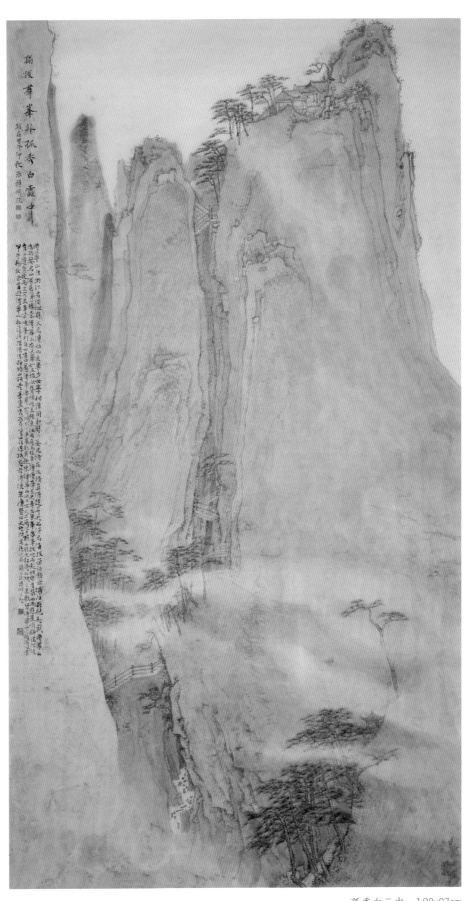

孤秀白云中　180x97cm

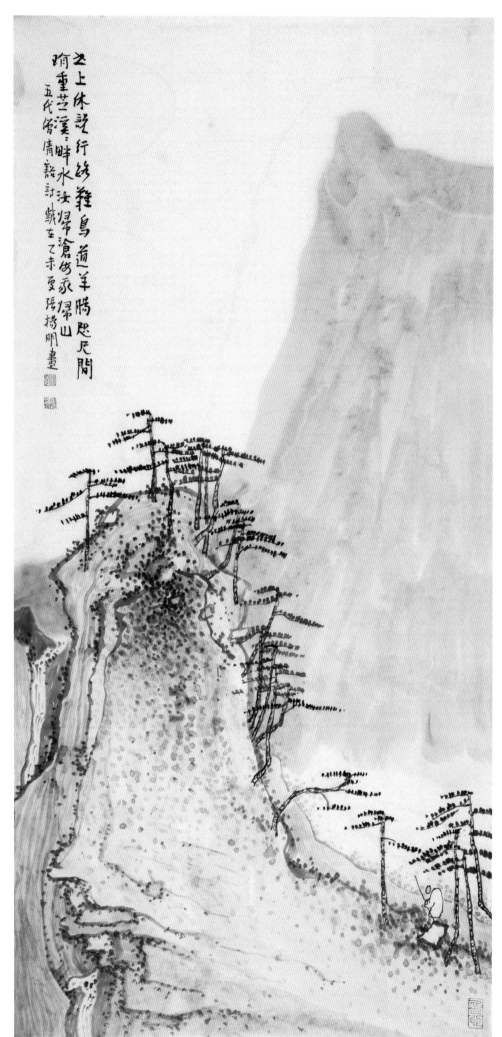

之上休説行路難　鳥道羊腸咫尺間
暗重重芝溪　畔水汝歸常滄海家歸山
五代僧清豁詩　歲左乙未夏張揚明畫

归山图　36×80cm

张扬明画山水，得一"冷"字。
山崖、树木、房屋、舟楫、人物，
刻画分明，意蕴清峻，华美凄艳，
空虚通透。或许，大家从繁缛的
沉闷中嗅到了一丝的清新气息，
于是欣欣然，于是成就了张扬明
的山水图式。
　　　　——金心明（杭州国画院）

灵岩归僧　65.5x33cm

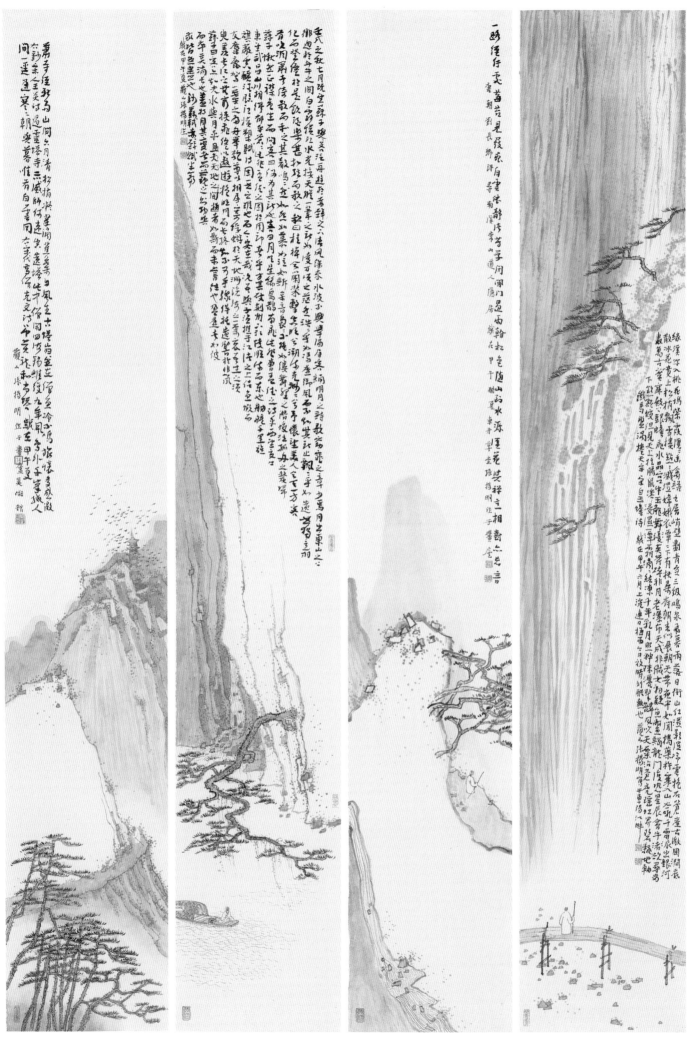

《溪山行僧》四条屏　138x23cm

近年来，在画面处理上渐趋明确，喜欢单纯、简洁、静逸、恬淡、诗性、唯美的审美追求，而这种山水意境，大约很难在真山水中完整呈现，于是它便成为了我的一个内心追求，我试图营造一个超尘脱俗的山水空间，一个如幻如梦的理想世界，这种不可真实触摸的如梦空间，也呈现出我内心的一种孤傲，这种孤傲也让我远离尘事俗物。

鸟鸣涧　138x23cm

幽洞鹿饮　138x23cm

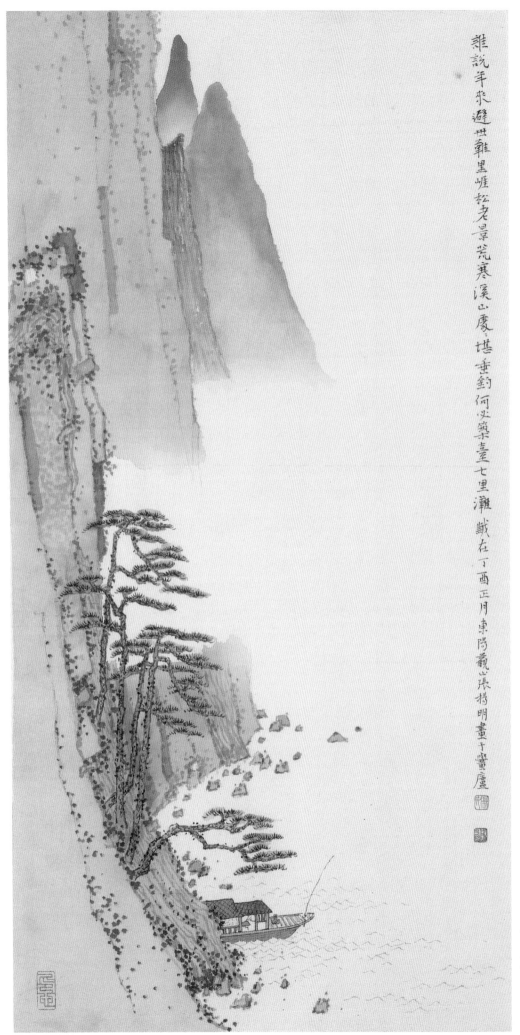

誰說年來避世難 里崌松老景荒寒 溪山處處堪垂釣 何必築臺七里灘 戴在丁酉正月東陽藏山張摚明畫于黃廬

溪山垂釣　65.5×33cm

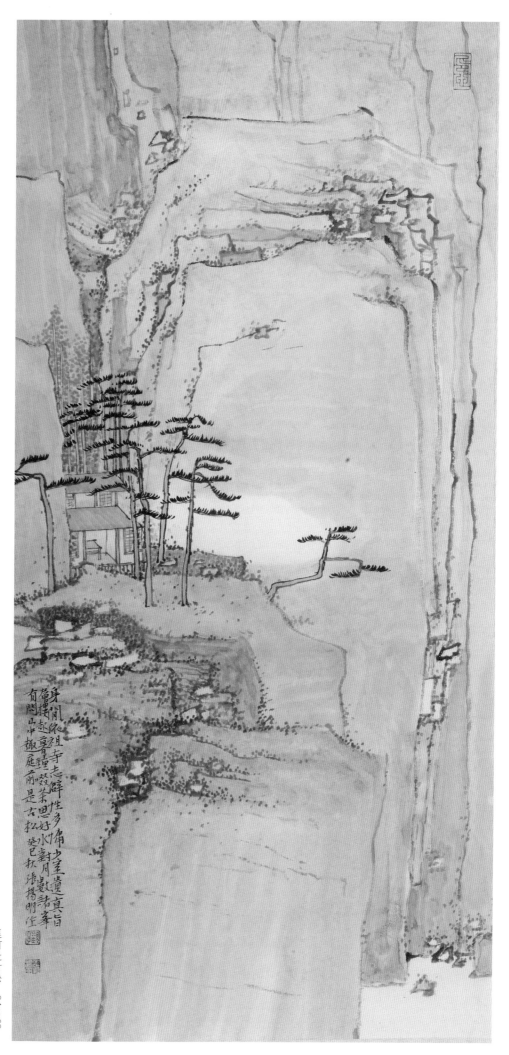

身間從祖寺志辭性多庸少皇遺真旨 蓽搆起真皇理發茅思好水對月恩諸峯 有間山中趣庭前是古松 癸巳秋 張揚明作

庭前是古松　34×68cm

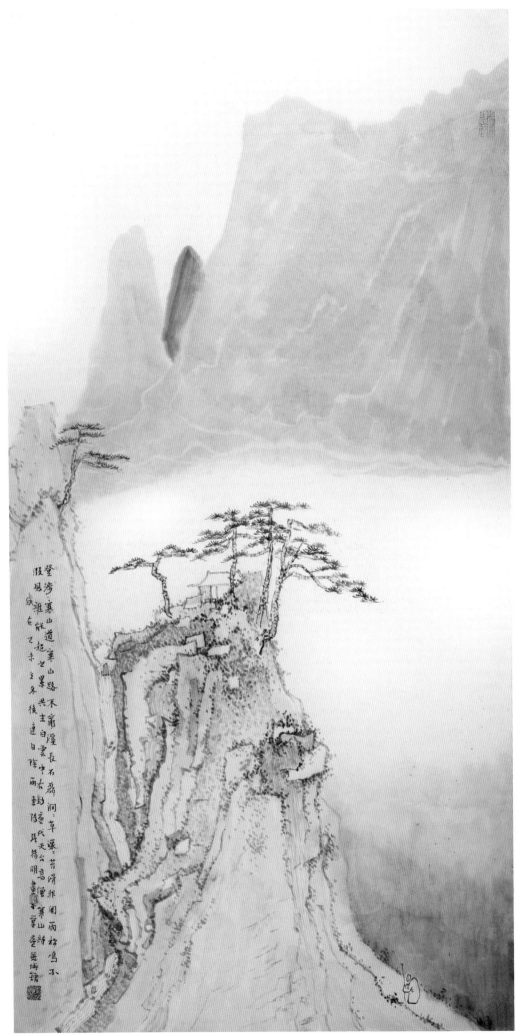

登涉寒山道，寒山路不穷，溪长石磊磊，涧阔草蒙蒙。苔滑非关雨，松鸣不假风。谁能超世累，共坐白云中。天台高僧寒山诗一首。癸巳之冬后逾日临一轴。陵琅杨明画于寒山堂。

喜欢看山，喜欢看云，喜欢在画里营造一个看山看云的环境，有山有水，有闲云出岫，有孤僧踽行，那个孤僧便是自己，我不信仰佛教，但我向往脱俗之澄境。我是个倾向唯美的人，唯美不是简单的漂亮，不是浮华的色彩，唯美是单纯、简洁、平和、静逸，是内心不染一尘的追求。一根淡淡的墨线，一片淡淡的渲染，一朵悠闲的白云，一个清静的行者，这或许是一方离我们很远的净土，但它却在我心里。

登涉寒山道　138×69cm

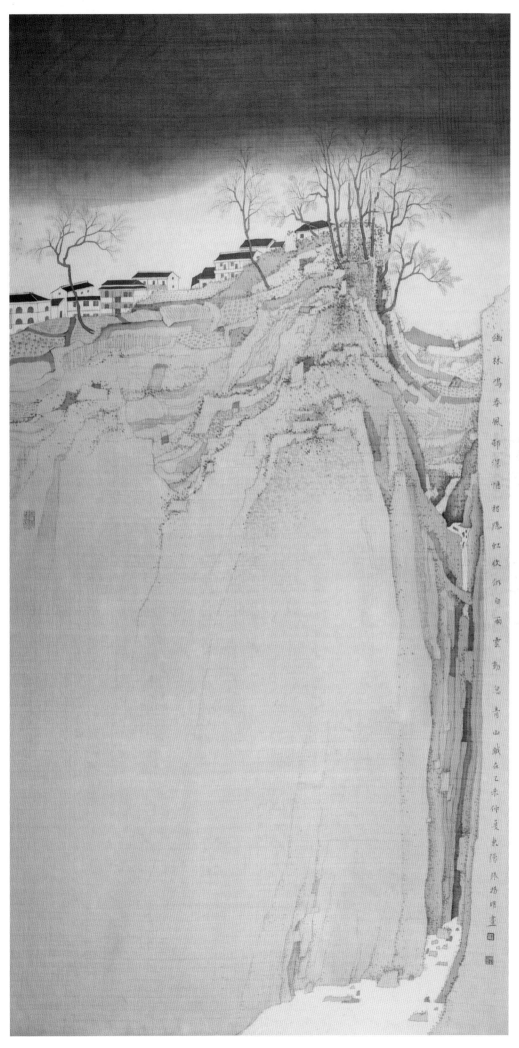

幽林鳴春風邨深墟柘隱虹收低日雨雲動色青山藏在乙未仲夏東陽張楊明畫

幽林春深　180×93cm

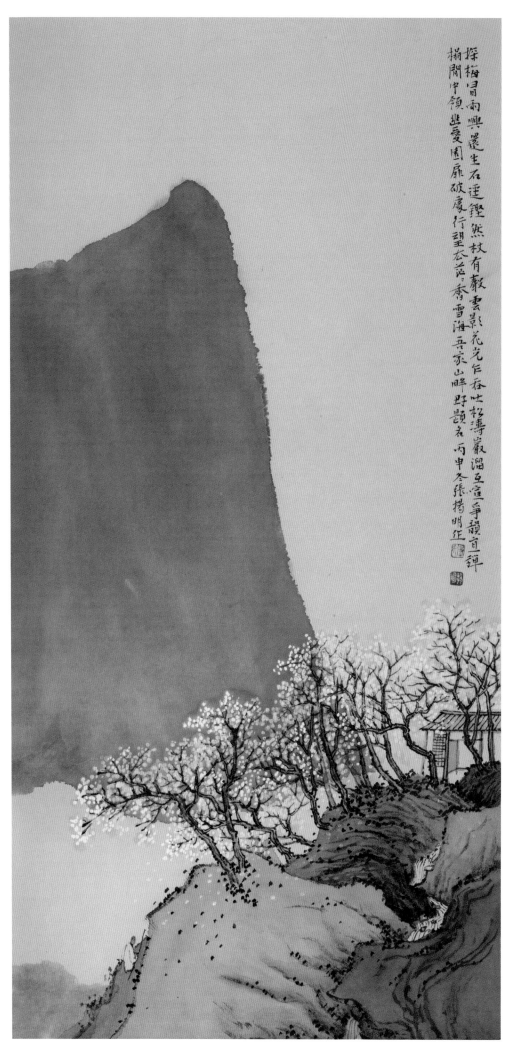

探梅冒雨興還生石逕鏗然杖有聲雲影花光乍吞吐松濤巖溜互喧爭韻宜禪榻閑中領此愛園扉破處行望太芯秀雪海吾家山畔野題名 丙申冬張揚明作

探梅 68x34cm

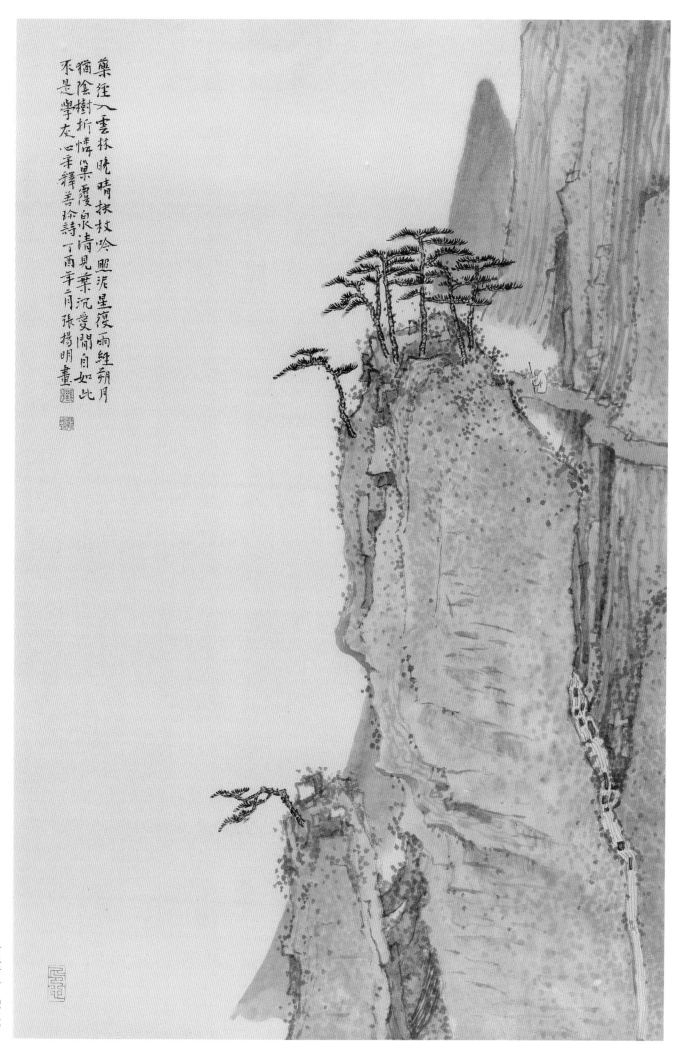

藥徑入雲林曉晴扶杖吟照泥星復雨經旬朔月
猶陰樹折憐僧巢覆泉清見葉沉愛閒自如此
不是學太心辛釋善珍詩丁酉年二月張揚明畫

云林行吟　70x46cm

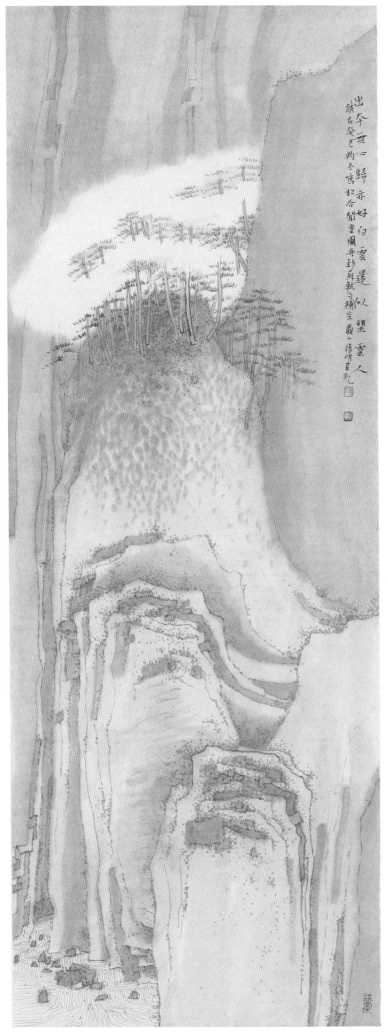

闲云出岫　96x36cm

一直喜欢摄影，但我不愿意把镜头对准人群，在我看来，一棵安静的树远比一个人要优雅，一朵自在的云远比一个人要脱俗。我迷恋风光摄影，不只是迷恋于物象表面，而是它更接近中国山水画的意趣。我的摄影作品里不喜欢有人，没有人，那个世界才属于我。我的画里会有人，因为那个人就是我自己，我就在那个世界。我的摄影追求"空山无人，唯云自在"的画境，这与我的山水画审美取向是殊途同归。

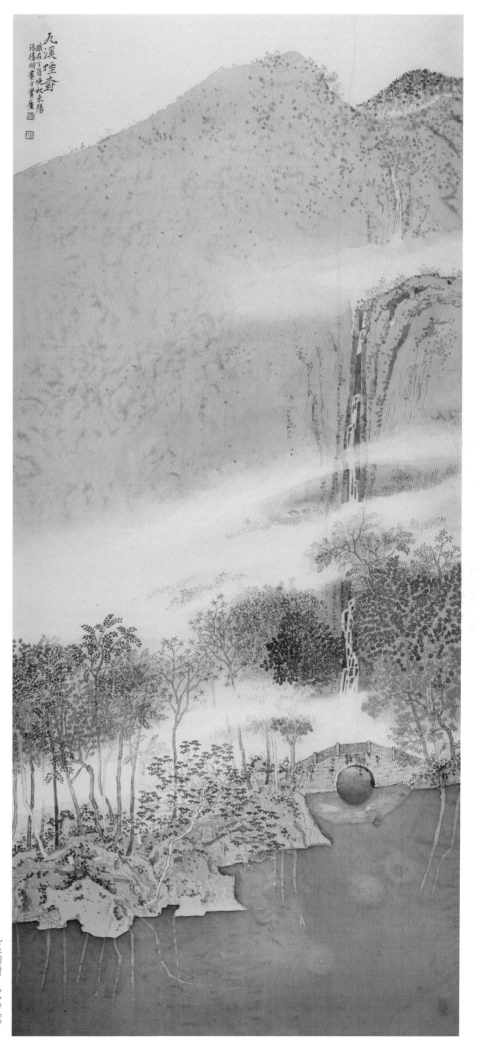

九溪烟树　110x50cm

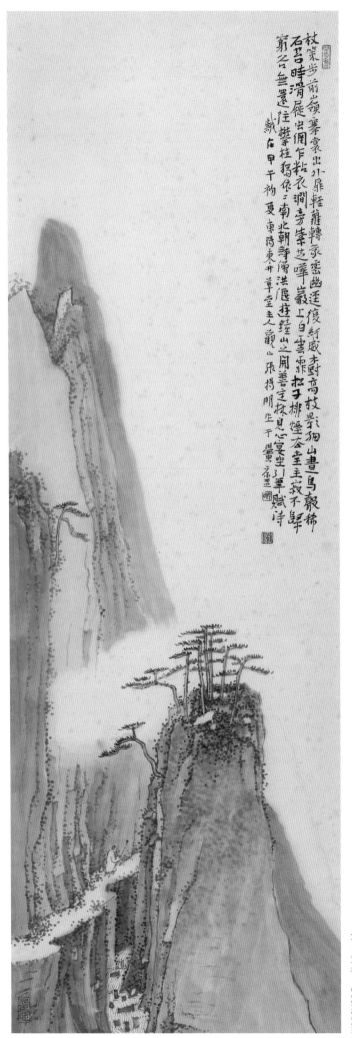

杖策步前嶺攀援出岅扉輕蘿轉家密幽迥復紆縈未對高枝影徇山書鳥穀稀石苦時滑屐出岡乍粘衣澗旁橥苓嶂上白雲霏松子排煙杏谷堂主寂不羣窮谷無墨道攀桂猶依二南北朝寺屑洪匼挂鞋出之開善定林息心宴坐習筆賦詩

款右甲午初夏東悶東井草堂主人觀山張捐朋作于墨蜀居墨

溪山策杖

100x33cm

評論家们总说画面要有"生活气息"，如果说这个"生活气息"一定得描绘现实中某处风景，或者工人、农民，或者地里的一棵白菜，那么我的画是没有"生活气息"的，我的画只有"我"，只有一个令我向往的"虚拟空间"，这个空间是可以安放"我"的栖息地，我为营造这个空间而付出的思想就是我的"生活"。离别人的生活远一点，离真实的生活远一点，这是我目前的创作观。

路入清凉境

100×34cm

近观扬明兄山水，或如新安之劲峭清远，或如吴门之清健幽僻。画面意境平远空灵，笔墨沉着劲健，赋色清润苍凝，显示其深湛的笔墨功技及全新的生活感受与高超的创作水准。这在当今画界是极其难得的。可贵处在于，他食古而能化，善于汲古出新，意境上能够利用旧笔墨表现新情调，让人过目难忘，为之欢喜！

——陈经（浙江省文化馆）

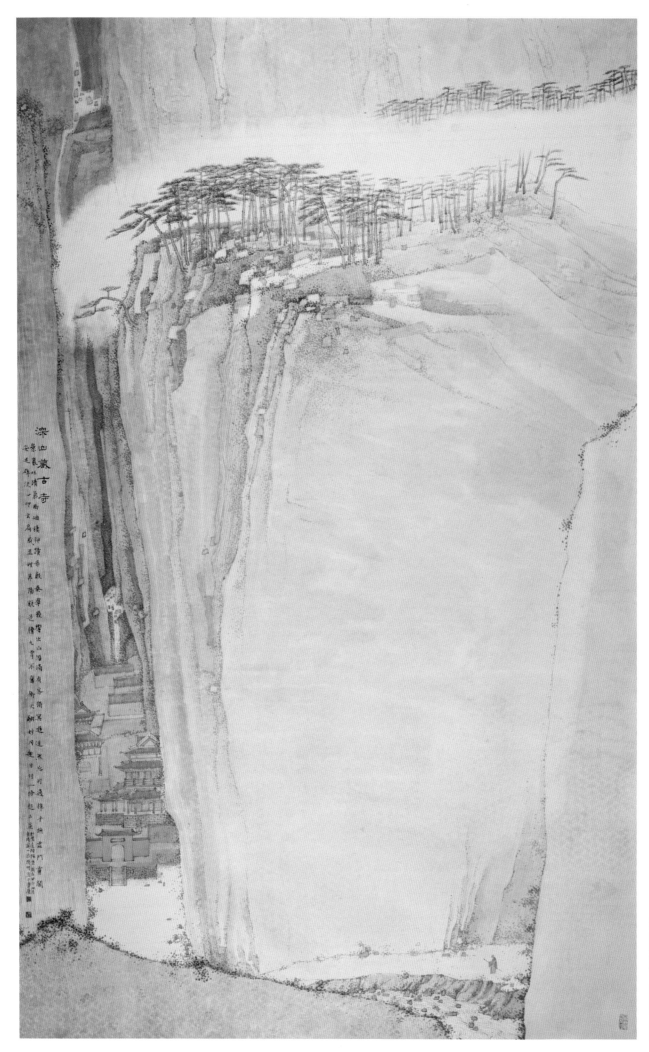

深山藏古寺 231×145cm

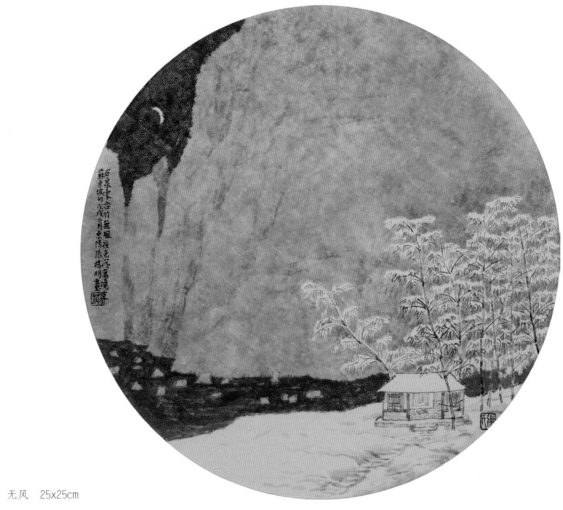

无风　25x25cm

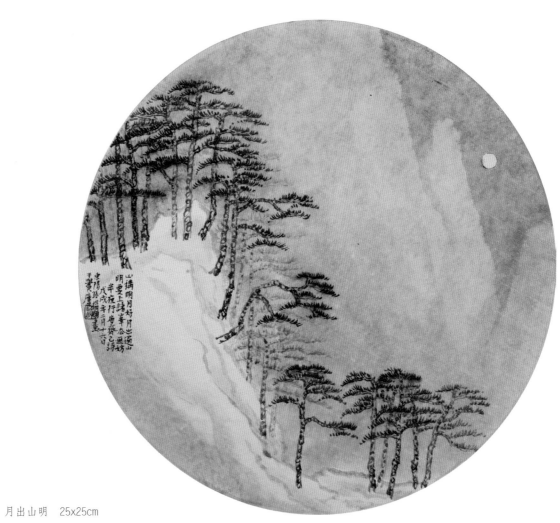

月出山明　25x25cm

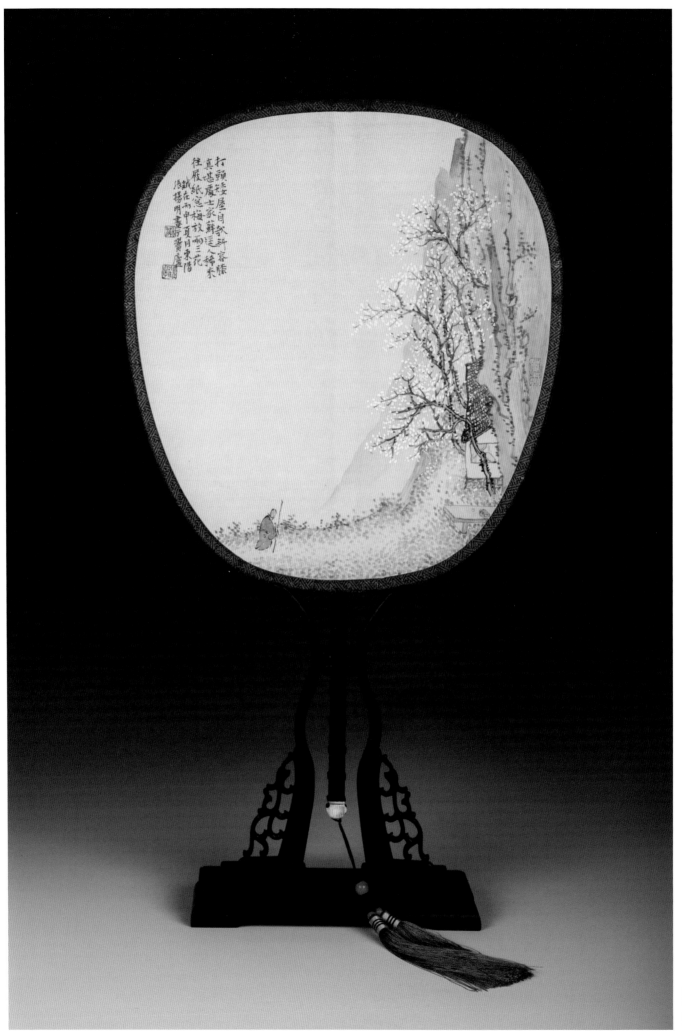

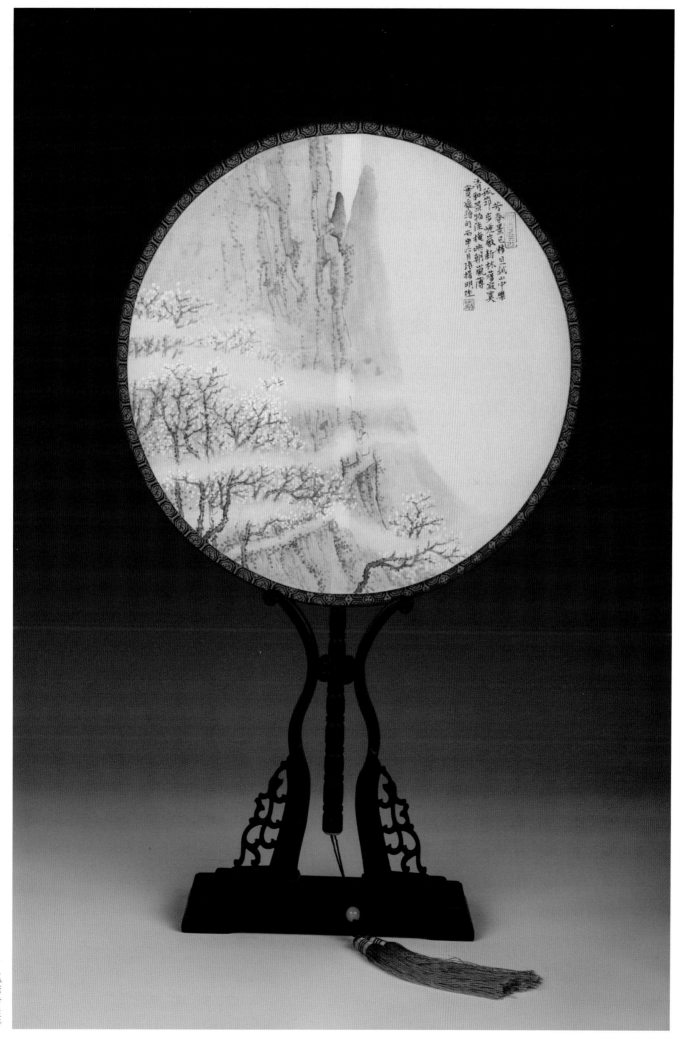

孤筇步崖岩

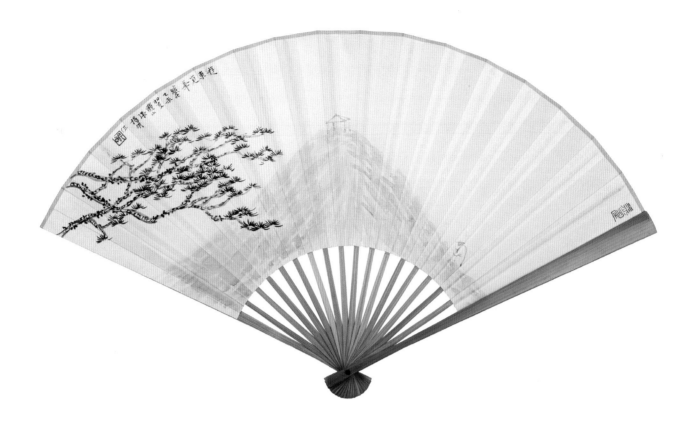

游东岘峰　50x18cm

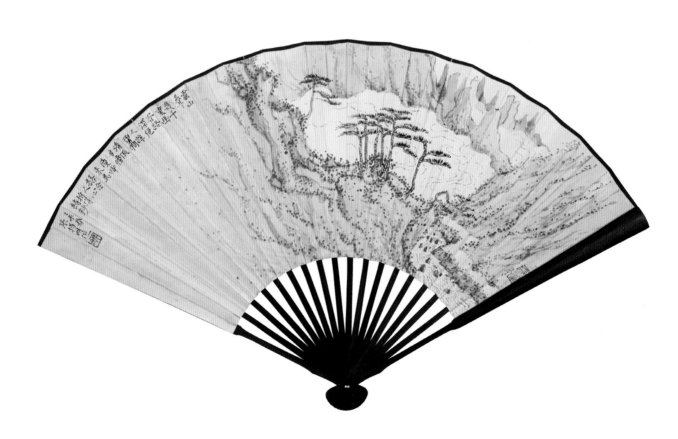

空谷闲云　50x18cm